路康談光與影【暢銷經典版】

給年輕人的建築設計思考

LOUIS I. KAHN

Conversations with Students

Architecture at Rice Publications

Contents

路康

Louis I. Kahn
1901.2.20 – 1974.3.17 *

不用心靈去感受，是無法發現事物真正的本質。—— Louis I. Kahn

生平

路康是1960年代以降最重要的建築師與建築精神導師，在現代建築的演變中居於關鍵地位，對現代主義的推進與後現代思潮的興起，扮演承先啟後的角色，是一位理論、實踐皆極出色的大師級人物，作品散發著迷人的詩意，思想神祕又充滿智慧，有「建築詩人」之稱。

1901年出生於愛沙尼亞俄哲島（Osel）一個貧窮的猶太家庭，1905年隨父母移民美國費城。幼年時代在一次意外中被火嚴重灼傷，手臉均留下疤痕，入學後同學給他起了「疤面」的綽號，使他成了一個內向、排斥團體的小孩，但對音樂和繪畫極有天分，並能輕鬆回答關於物品如何製造以及運用範圍之類的問題。

1920年進入賓大建築系接受嚴格的巴黎美術學校（Beaux-Arts）訓練，奠下古典主義與浪漫主義的穩固基礎。畢業後擔任過製圖員，並在多家建築事務所工作過，大體而言是一名靜靜工作、沒有名氣的建築工作者。

1935年成立自己的工作室，主要承接由政府出資的公費住宅設計和都市開發計畫。經常「沒日沒夜地與繪圖員一起工作。嘴裡不是一支雪茄，就是一支捲煙。手中是一支軟鉛筆或炭棒。他總是一邊敘述著自己的理論、原則，一邊一遍又一遍地在草圖上畫上永無休止的線條」。

* 譯註：路康的出生年有1901和1902兩種說法，本書根據路康任職最久的賓州大學建築系的資料，採用1901年為其出生年，賓大建築系曾於2001年紀念路康的百年誕辰紀念。

1947年開始，先後在耶魯大學和賓州大學任教。路康喜歡用與學生閒聊的方式達到教學啟迪的目的。他認為，所謂學校的本質就是「一個人在一棵樹下對幾個人談述他的領悟——老師不曉得他是老師，那些聽他說話的人也不認為自己是弟子或學生。他們就在那兒，沉醉於分享別人的心得」。答案不是重點，因為「一個好的問題遠比最聰明的答案更令人滿意」。

路康是個大器晚成的人，直到五十歲後才發展出獨特的建築風格。1961年賓大理查醫學研究中心落成，讓他聲名鵲起，躍升為國際舞台的焦點。路康以簡潔、柏拉圖式的設計風格聞名，從古典時期和中世紀建築中汲取靈感，運用精湛的幾何構圖和混凝土及磚瓦等原始建材，創造出充滿動態韻律、精采光影，以及充分照顧到人性需求的空間。代表作品包括：沙克生物研究中心（Salk Institute for Biological Studies）、菲利普艾克斯特學院圖書館（Phillips Exeter Academy Library）、金貝爾美術館（Kimbell Art Museum）以及孟加拉達卡國會大廈（National Assembly Buiding at Dhaka）等。

在教學與設計之外，路康的建築思想影響更為深遠，當代雕刻家野口勇曾說，路康是「建築師中的哲學家」。

思想

建築無相，建築只以精神方式存在

　　建築是一種心靈的氣氛，它早就存在那裡，哪裡也不去，但它可以煽動建築人的心緒，喚起他們內心的喜悅，以及想要表達的意志。以建築語彙表現出來的

建築作品，是以建築的外貌作為對建築精神的奉獻，不同時代不同建築師的作品，都是獻給建築神靈的供品。因此，建築專業會變，但建築永遠不變。風格、技術與方法都不是建築的內涵，建築的精神才是真理。我們必須向今日的大師學習，但是要學習他們如何著手，而不是學習他們的建築作品。

建築是深思熟慮的空間創造

必須追本溯源地探求空間的本質，領略建築之「道」（order），才能透徹領悟設計案想要表現的精神，獲得創造力與自我批判的能力，也才能打破既有規則，拋棄教條，由原點重新來過，發現新的表現之路。

直覺是最精確的感受，是洞悉本質的法門

「不用心靈去感受，是無法發現事物真正的本質。也唯有直觀本質，否則將無從了解……首先，你必須藉由直覺這個有成效又漂亮的工具去直觀其根本。」直覺是最可靠的感受，也是最有個人味的，所有的個人魅力皆只因有了它。直覺是與生俱來的能力總成，是人類最偉大的天賦，是一種必須不斷陶冶鍛鍊方能提升其命中目的準確度的能力。必須相信直覺，養大直覺。

形是個人對本質的領悟

道與本質存在於世界萬物之中，每個人透過直覺所領略到的本質，就是「形」。形無形狀，亦無大小尺寸，是整體與元件不可分割的整體感。能體會形，就能實踐它。

設計是形的實踐

設計就是將你所體會的形，付諸實現與實際操作。設計牽涉到表現與選擇。人活在世上就是為了表現，「我相信唯一的靈魂去敲打太陽的門並且說：給我一件工具，我要藉此來表現愛、怨、恨、高貴——所有我認為無法度量的氣質」。設計是一種因地制宜的選擇行為，一種斟酌的手段，對場所地點、工具材料、時間經費、分量程度、業主需求以及人的機制的斟酌。

設計應師法自然

自然不選擇，也不表現，自然只記錄一切。人在盡情選擇表現的同時，應求教於無情世界的物性，融合創作者的有情表現，成就天人合一的完整宇宙。師法自然的方向有三：其一，效法自然中動態平衡的性質（在嚴整對稱的格局中打破對稱，創造新奇）；其二，效法自然記錄的特性（展現營建邏輯）；其三：遵守自然中的物性與本質（尊重材料）。

光是建築的導師，是空間的創造者

物質是發出的光。空間的塑造也就是光線的塑造，光是建築的出發點，為建築的世界帶來意義。建築不僅是呈現光藝的舞台，它本身就是一柱光。「我看到山頭冒出一線光，它是如此深具意義，讓我們可以審視自然界的細節，教導我們材料的知識，以及如何運用它來創造一棟建築物⋯⋯室內最神奇的一刻是光線為空間創造了氣氛。」

註記：文中關於路康哲學思想的部分，多引自田園城市出版，王維潔著，《路康建築設計哲學》（2000初版，2003年再版）一書，感謝成功大學建築系王維潔老師授權摘錄。

導言
Introduction

路康*：圖符
LOU：ICON

自從路康在1968年春天對萊斯（Rice）大學建築學院的學生發表了這場演講，並於一年後出版了這篇講稿至今，已過了三十個年頭，也就是一代人的時間。照片中那些孩子，繃在白襯衫裡，坐在休士頓的陽光下，看起來確實有一個世代那麼遙遠；但路康依然是路康，超越了時間。

在這場講演之前大約一年，有兩本書問世，兩本都是三十年前的應時之作：一是班漢（Reyner Banham）的《新粗獷主義》（*New Brutalism*），二是范裘利（Robert Venturi）的《建築中的複雜與矛盾》（*Complexity and Contradiction in Architecture*）。雖然他們都挑戰了當時主流建築學家的建築假設，但兩人在建築理論上卻是各居一方，大異其趣，少數的共同點之一，就是都強調了路康的重要性，彷彿他的存在為形形色色的意識形態架起了橋樑，並讓當時的一些激進觀點取得了正當性。

*譯註：Louis Kahn的中譯名有「路易士康」、「路易斯康」和「路康」等幾種常見譯法，由於 Kahn 的親近友人同事多以 Lou 稱之，而從Kahn本人的言論和訪談紀錄中，也可得知 Lou 是康本人樂於接受的暱稱，加上在美國學界 Lou Kahn 是大多數人的慣用唸法，因此本書採用「路康」的譯名。

路康是唯一一位出席奧特羅（Otterlo）現代建築國際會議（CIAM）[1]的美國人，而由他所崇敬的「第十小組」（Team 10）[2]具體展現出來的那些價值，在1968年深受世人關注，那時我才剛畢業，是萊斯大學建築學院最年輕的助理教授。第十小組談論一種更寬闊的態度，把歷史和地方特色涵括進去，並對社會基礎文化做出回應。路康的年輕同僚，也是我1968年耶魯研究所的論文指導教授范裘利，便根據這些概念提出應該擁抱美國改革後的通俗地景，一如他在羅馬和拉斯維加斯之間看出某種關聯性，並藉此進一步闡述路康的理念。

附帶一提，或許有點諷刺的是，路康本人的建築，倒是和那個時代的休士頓地景相隔遙遠：他從未蓋過商業辦公大樓，他充滿遠見地將空間定義為擴大建築物和環境之間的連結，並如預言般地說出「市民需求」以及「我們可能會有沒有建築的城市，那將是沒有城市的時代」。

路康留給我們這樣的想法：建築必須是一種前瞻性的力量，不論是對環境或對人類的互動都必須如此，例如他說：「人的機制」，或「建築必須忠於它的本質」，以及「但建築師必須記住他們有其他權利……他們專屬的權利」。也就是說，建築物必須有意志，而建築師就是賦予它們意志的那個人：一項無比重大的責任和無可迴避的挑戰。

[1] 現代建築國際會議：原文Congrès International d'Architecture Moderne，1928年6月由柯比意（Le Corbusier）等二十八位歐洲建築師成立於瑞士，是第一個國際建築師的非政府組織。該組織認為建築是一種經濟和政治工具，建築師可透過房屋設計和都市規劃來改善這個世界。自1928至1959年解散為止，該組織共召開過十一次會議，每次皆有不同的主題，對當時的現代主義建築也都發揮極大的影響力。1928-1933年間該組織關注「最低生存住宅」及「合理的建築方法」；1933-1947年間以「機能城市」為主題，轉向都市規劃；1947年後則企圖超越貧乏的機能城市，創造能滿足人的情感和社會需求的實體環境。戰後，隨著世界局勢的快速變遷加上新生代建築師的加入，該組織出現了路線不同的爭論，1959年在荷蘭奧特羅召開最後一次會議後，宣告解散。

[2] 第十小組：1953年在現代建築國際會議脈絡下、由年輕一輩建築師所形成的小團體，核心人物包括喬治‧康迪利斯（Georges Candilis）和史密森夫婦（Alison and Peter Smithson）等人。該團體在1956年的第十次CIAM會議上，公開反對「國際樣式」，反對機械秩序的概念，主張建築師的創作要有「個性、象徵及明確的表達意圖」。該派的改革使得CIAM內部的衝突加劇，進而於1959年宣告解散。1960年該團體正式以「第十小組」之名召開聚會，直到1981年為止。「第十小組」的成員相信：建築語彙不再是共通的，而是個人的，工作方法也不會相同；唯一的共通點是，建築師必須承擔責任，創造出適當的建築語彙以滿足不斷演進的社會。該小組後來衍生出兩股不同的建築運動，一是由英國建築師為首的「新粗獷主義」，二是由荷蘭建築師為代表的「結構主義」。

路康的這些先驗性看法，始終是他設計生涯中的核心概念。「功能」已經讓位給目的和意圖，而「運用歷史」以及「形式再現」這類1970和1980年代甚囂塵上的後現代爭論，在路康的作品中也已得到超越。從他在這些書頁中的談論，我們可以意識到，活生生的過去不只是一項風格議題，更是一種再生以及創造過程中不可或缺的一部分。

路康在跨越三十個年頭之後，再次向我們演說，對新一代的白衫學子和建築師而言，他的敏銳鞭辟依舊，他的價值和理想也依然是今日的基準。

1969年，在我編輯這本書的初版時，我希望文本的形式能呼應路康演說的詩意，用他未經編輯的記錄文字以「無韻詩」的格式重建它們的實質存在，或至少能呼應它的某種形貌，能以視覺化的方式將路康表達其理念的韻律呈現出來。感謝Dung Ngo保留了這個版式；感謝拉爾斯‧萊勒普（Lars Lerup）和凱文‧利珀特（Kevin Lippert）重新推出這個新版本。對這一代的建築師而言，原出版社普林斯頓建築出版社在許多方面就是他們的專屬出版商，一如已故的喬治‧惠特朋（George Wittenborn），也就是1969年出版本書的出版人，之於我們那一代。

　　　　　　　　　　　　　　彼得‧帕帕德米楚（Peter Papademetriou）[3]

3 帕帕德米楚：美國建築師，紐澤西理工學院建築教授。

白光　黑影

white light　black shadow

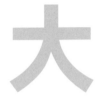

約一個月前，

我在研究室工作到很晚，

我向來如此，

和我一起工作的男人說道：

「我想問你一個問題

這問題在我心中盤旋許久……

你會如何形容我們這個時代？」

他是匈牙利人，

俄國入侵匈牙利後，他來到這個國家。

我反覆思量他的提問，因為，我總是著迷於

解答那些我不知道答案的問題。

我剛從《紐約時報雜誌》上讀到

正在加州上演的那些事[4]。

我去了加州，我穿過柏克萊大學，

我注意到那場革命的規模，

[4] 指1968年初發生於柏克萊大學的反戰學運。

以及這部機器的偉大前景（the great promises），我感到
一如我最近讀報的感想，
有一群詩人正在試圖寫下
無字的詩歌。

我靜坐了起碼十幾分鐘，
一動也不動，
在心中回顧這所有事件，
終於我跟加博（Gabor）說道，

「白光的影子是什麼？」

加博習慣複述對方的話，
「白光⋯⋯白光⋯⋯我不知道。」
我說，「是黑影。
別害怕，因為白光並不存在，
所以黑影也不存在。」

我想，這是一個我們的太陽遭受試煉的時代，
我們的所有機制面臨考驗的時代。

從小我就學到，當陽光是黃色時，
影子是藍色。
但我清楚看到，現在是白光，黑影。

不過這無須擔心，因為我相信接下來會出現
鮮亮的黃光，以及美麗的藍影，
而革命將帶來新的好奇。
我們的新制度只可能源於好奇⋯⋯
絕不會來自分析。

我說，「你知道，加博，
如果要我想像，除了建築外我還想做些什麼，
答案會是寫新的童話故事，
因為飛機就是來自於童話故事，
還有火車，
還有我們腦子裡那些奇妙驚人的機器設備⋯⋯
全都是好奇的產物。」

這段對話正好發生在
我即將去普林斯頓大學發表三場系列演講之前，
我還沒想出演講題目，
祕書催得我心煩氣燥
要我交出題目給普林斯頓做宣傳。
經過那晚和加博的討論，我找到演講題目了。
（有這樣一位事事關心而不只在乎細微小事的人，真是莫大的恩賜。）

加博非常關心這件事。

事實上，他對「文字」本身的意義，

簡直到了迷戀的程度，

在他看來，一個「字」

就和一件菲狄亞斯（Phidias）[5]的雕刻

同等珍貴。

他認為每個文字都有兩種特質。

一種是可以衡量的特質，也就是它的日常用法，

另一種則是它那令人驚嘆的全然存在，

那是無法衡量的一種特質。

於是，我知道該給我的普林斯頓系列演講下什麼標題了：

第一場，我稱為，

「建築：白光黑影」（Architecture: The White Light and the Black Shadow）。

第二場，我稱為，

「建築：人的機制」（Architecture: The Institutions of Man）。

第三場，我稱為，

「建築：不可思議」（Architecture: The Incredible）。

5 菲狄亞斯：古希臘黃金時代最偉大的雕刻家，帕德嫩神殿的雅典娜雕像便是出自其手。

在不可思議的領域裡矗立著

令人驚嘆的柱。

柱源自於牆。

牆原本對人有益。

牆用它的厚度和力量

保護人不受侵害。

但很快的，想要往外看的意志

促使人在牆上鑿了個洞，

牆痛苦萬分，它説：

「你對我做了什麼？

我保護你；我讓你有安全感 ——

可你現在竟在我身上穿了個洞！」

人説：「可是我想看往外看啊！

我看到美好的事物，

我想要看出去。」

牆還是依然覺得悲傷。

後來，人不僅是胡亂在牆上鑿破個洞，

而是做成一個可以辨識的開口，

用漂亮石頭砌得整整齊齊，

還在開口上端安了一道橫楣。

沒多久，牆就覺得很開心。

築牆的命令先是衍化出

給牆安個開口的命令。

接著又催生出立柱的命令,

這回的命令是自動產生的,

要人做一個既是開口

又不是開口的東西。

於是,牆本身決定了開口的韻律。

然後牆不再是牆

而是變成一連串的柱與開口。

這樣的發展可不是自然而然,

而是源自一種不可思議的感覺

感覺到靈魂渴求表達(demand expression),

而人必須把靈魂的好奇表達出來。

人活著就是為了表達……表達恨……

表達愛……表達正直與能力……

所有無形的東西。

心智就是靈魂,

頭腦則是工具,

我們從中汲取自己的獨特性,汲取我們積累的看法。

果戈里(Gogol)[6] 寫的故事可以是關於山,

關於小孩,關於毒蛇。

故事可以像這樣由人**選擇**。

6 果戈里(Nikolai Vasilievich Gogol, 1809-1952):俄國十九世紀最偉大的寫實主義作家,致力揭露俄國社會的不公平,諷刺喜劇《欽差大人》(*The Inspector General*)是他最有名的一部作品。

自然不做選擇……自然只顯現它的法則，

而萬事萬物，就是這樣由人類的選擇與環境的互動

共同設計出來。

藝術牽涉到選擇，

人所做的所有事物，都是以藝術為之。

在自然創造的每事每物中，

自然都記錄了該事物如何被創造。

山岩裡蘊藏著山岩的記錄。

人類身上也留著被創造過程的印記。

當我們意識到這點，

我們便有了宇宙法則的觀念。

有些人單是通曉一片草葉

就能重建宇宙的法則。

有些人則必須學習很多很多事物

才能領會到哪些是發現宇宙之道

不可或缺的東西。

學習的靈感來自我們的生存之道。

透過我們的意識存在（conscious being）

我們感受到創造我們的大自然角色。

我們的學習機制苗生自
學習的靈感，
那是一種感知，感知我們如何被創造。
但這些學習機制
主要和表達有關。
甚至連生命的啟示
都是為了幫助我們學習表達。
宗教機制便是源自於
發問的靈感，
源自於我們如何被創造。

就我所知，專業建築師所能提供的最偉大服務
莫過於意識到
每一棟建築物都必須為人類的某一機制服務
無論是政府機制，
家庭機制，學習機制，
健康機制，或休閒機制。

今日建築的最大缺失之一，
就是人們不再界定這些機制，
而是由方案規劃者把這些機制視為理所當然地
放進建築物裡。

我想舉幾個例子

説明我所謂的功能重構。

我在大學的課堂作業裡，

給學生出了一道修道院的題目，

我設定一名隱士的角色

他認為修道院應該是隱士的會社。

我該從哪裡著手？

我該如何感知這個隱士的會社。

我沒任何計畫書，

整整兩個禮拜，我們都在討論本質問題。

（本質正是身為隱士必須領悟的內容之一。）

一名印地安女孩率先提出了一項重要看法。

她說：「我認為這個地方應該像是

每樣東西都是從隱士小室中孕生出來的。

從隱士小室發展出禮拜堂存在的理由。

從隱士小室發展出靜修所和

工作坊存在的理由。」

另一名印地安學生

（他們的心靈運作最為澄澈）

説：「我很同意，

但我想補充一點

食堂應該和禮拜堂同等重要，

禮拜堂應該和隱士小室同等重要，

而靜修所也應該和食堂同等重要。

沒有任何高下之分。」

接著，是班上最聰明的學生，一名英國人。

他提出一個精采的設計

他在設計中添加了另一個元素，

一座壁爐，設在戶外。

基於某種不知名的原因，他覺得他無法忽視火的意義，

火的溫暖和火的承諾。

他還把食堂放在距離修道院半哩外的地方，

並說，對修道院而言，擁有靜修所是件光榮的事，

應該把修道院的一個重要側翼

分配給靜修所。

我們從匹茲堡請了一名修士過來

請他說說我們的想法有多精采。

他是個輕鬆愉快的修士，

一名畫家，住在一間很大的工作室裡，

他總是百般不願回去他的隱士小室。

他對我們的計畫嗤之以鼻。

尤其是食堂居然設在

離修道院中心半哩外的地方。

他說，「我巴不得能在床上吃飯呢！」

他離開後我們非常沮喪，但我們轉念一想，

「他不過是個修士——他知道的也不比我們多。」

我們一步步發展問題，

然後得出一些很棒的解決方案。

我告訴你們，最值得的莫過於了解到

這些解決方案並非來自某個把我們限死在多少多少平方呎的

僵硬計畫書。

思考食堂的本質等等，在一般情況下根本無關緊要。

我們舉行審查會時，羅蘭神父來了，

他是最不合乎常規、最破格的修道院規劃

堅定的支持者，

但計畫書，就像通常給的那樣，

是死的。

原始的計畫書毫無新意，

毫無生存欲望，

而這些學生是受到高度啟發的。

每個學生都提出不同的解決方案，

但全都洋溢著新生命、新要素的情感。

我無法一一形容，

但這一切的起點，只是伴隨全新開始的力量而來的

重新思考，

在這樣的思考中，新的發現

可以落實在當前的環境之中。

我還在大學課堂上出過另一道題目：

男孩俱樂部……當今最有趣的事情之一。

什麼是男孩俱樂部？

不論用什麼方法，男孩俱樂部必須打造一個**地方**（place），

而尋找地方這點，

倒是讓班上的同學想到，

如果能把俱樂部附近的某幾條街巷封死，

摧毀穿越街區的交通，那些冷漠的移動，

一定很有趣。

這樣做會讓那個街區無法穿越，

繼而讓那些飽受交通摧殘的街道得到新生命。

他們把十字路口設計成小廣場和徒步區，

然後，不知怎的，男孩俱樂部看起來

好像就是應該設在這些地方。

不過是一項簡單的強制動作，

就把街道變成了停車場 ——

或甚至是遊戲場 ——

街道以前就是這樣。

我記得，小時候

我們的足球經常踢穿一樓的窗戶。

我們從沒去過哪個遊戲場；

遊戲開始的地方就是遊戲場。

遊戲是興起就玩，而不是經過籌劃的。

在我們討論男孩俱樂部的本質時，

有個學生發言說，

「我認為男孩俱樂部就是穀倉。」

另一名學生，看起來很苦惱的樣子，

因為他頭一個聯想到的不是穀倉，

他說，「不，我認為是小屋。」

（這當然不是什麼偉大的意見。）

前面提到的加博，也上了這門課，

他從不發言，除非被點到。

關於男孩俱樂部的本質問題，

我們已經進入第三個禮拜的深思熟慮期。

我問加博，「你認為男孩俱樂部是什麼？」

他說，「我認為男孩俱樂部是一個來的地方。

不是**去**的地方，而是**來**的地方。

那個地方的精神必須是

你從那裡**走來**，而不是你往那裡**走去**。」

這真是妙極了，當我們思考

白光和黑影。

為什麼，這場革命？

因為人們不知怎地面臨了某些事情，

他們突然對人的機制產生懷疑。

這場革命將帶來更多奇妙的事情，

以及，更簡單的，對事情的重新定義。

那麼，學校是一個去的地方或是**來**的地方？

這問題我始終沒定見，

但拿這問題問自己，是一件恐怖的事。

當你設計學校時，

你會說你要有七間研討室……

或者你會說，學校是否具備這樣的特質

是一個可以讓你在其中受到啟發的地方？

去那裡是為了用某種方式談話，

以及得到某種談話的感覺？

那裡可以是有壁爐的空間嗎？

那裡可以是長廊，而不是走道。

長廊的確是學生的教室，

男孩在那兒可以大致聽懂老師講的東西

還可以和另一個男孩聊天。

男孩似乎擁有不一樣的耳朵，

兩種話都能理解。

我正在設計的修道院

它的入口正好是座大門。

它以所有宗教的邀請為裝飾

某種正在湧現的東西。

但他們只讓出大門的位置

因為修道院的神聖性必須保留。

在沙克生物研究中心（Salk Institute for Biological Studies）這個案子裡，

當沙克來辦公室

請我興建一座實驗室時，

他的計畫書非常簡單。

他說，「你設計的賓州大學醫學研究中心

有幾平方呎？」

我回答十萬。

他說，「有一件事我希望

能夠實現。

我想要把畢卡索請到實驗室裡。」

當然，他是在暗示，在科學

這個關心測量的領域裡，

最小的生命體也有想要實現自我的意志。

微生物想要成為微生物，

（基於某種不敬的原因，）

玫瑰想要成為玫瑰，

人想要成為人……

想要表達……某種傾向，

某種態度，某種

朝著某一方向而非另一方向移動的東西，

人不斷鑽研自然，以提供

讓想望實現的工具。

沙克這位科學家，感受到人類渴望表達的強烈意志。

科學家，這種舒舒服服地隔絕於其他所有心性活動的族群，

最需要的，莫過於無法測量的無限存在，

那就是藝術家的領域。

這是上帝的語言。

科學發現已經存在的東西，

藝術家創造尚未存在的事物。

這樣的思考改變了沙克研究中心

讓它從一棟類似賓州大學醫學研究中心的普通建築

變成了一棟要求

聚會所必須和實驗室一樣大的地方。

那是藝術大廳的所在，

也就是說，藝術和文字的所在。

那也是人們用餐的所在，

因為我不知道有哪個研討室

比餐廳更偉大。

有一間健身房；

有一個地方提供給沒在進行科學研究的研究員；

有一個地方提供給院長。

有幾個沒有名字的房間，

例如入口大廳，它沒有名字。

那是最大的房間，

但它沒任何指定用途。

你也可以在那裡留連，

沒人規定你只能穿越。

但入口大廳是一個

只要你想，你就可以在那裡舉行盛宴的地方。

你知道你多不想走進一間宏偉華麗的大廳

因為你必須在那裡跟你不想打招呼的人說嗨，

對科學家來說也是這樣。

科學家非常害怕

那些離他只有一石之遙

正和他做著同樣研究的有名人物。

他們怕死了。

以上所有規定和考慮都是建築計畫。

（如果你喜歡把它稱作建築計畫。）

但建築計畫是個很無趣的字眼。

這一切，其實就是去理解某個空間領域的本質，

理解哪些地方適合用來做哪些事。

接著，你說，有些地方

你知道應該保留彈性。

當然，有些地方確實應該保留彈性，

但也有些地方不該有絲毫彈性。

它們應該是純然啟發性的……

就該是那樣的地方，

那地方不會改變

會改變的是那些來來去去的人。

是那種不管你走進多少次

但要到五十年後你才會說，

「咦，你注意到這個嗎……你注意到那個嗎？」的地方。

它的啟發是整體性的，

而不是只讓你不斷驚呼的

小細節，或小局部。

那是某種天堂，

對我而言，無比重要的

某種空間環境。

建築物是世界內的世界。

建築物是人性化的祈禱所，

或人性化的家，或人性化的其他人類機制

必須忠於它們的本質。

這就是我們必須傳承下去的想法；
如果這想法死了，建築也將消亡。

很多人希望建築消亡，
因為他們想取而代之。
但我想他們恐怕沒有包圍的能力。
在這個機械時代
許多人很容易賦予場所過大的信任。
他們不會讓機械與建築分家，
那是他們所擁有的最大權力。
接下來，也許會出現沒有建築的城市，
那將是沒有城市的時代。

我相信有些尚未探索的規劃區，
我相信只要你把它交給建築師，
一切都會非常美好。
然而，城市裡還有尚未探索的建築……
道（order）的建築尚未被探索。
為什麼我們一定要把蓄水池設在遙遠的地方
讓地區分散疏離。
為什麼沒有一些點
可以讓大規模的交會
接續綿延？

儘管為了某些市民需求，

我們無須如此嚴厲，

但我們無論如何得立即關心水的問題，

因為水已變得日益珍貴。

必須要有一些關於水的規範；

噴泉裡的水

以及空調裡的水，

沒必要和我們喝的水一模一樣。

我要在印度蓋一座城鎮，至少，我是這樣被告知，

而我想，那裡最重要的建築

將會是水塔。

水塔將設在市鎮服務的據點。

可能的話，水塔應該設在

十字路口。

我也可以在那裡找到警察局，消防站。

這地方不會是一棟建築物……

而只是道路的延伸。

這移動勉強可以說漸漸變成了一架飛機……

我的十字路口可以是你趕上飛機的地方。

我認為沙利南（Eero Saarinen）的杜勒斯機場（Dulles Airport）

是一個漂亮的入口解決方案。

或許交通情況不同

因為模式不同，

但那裡有一種你抵達某處的感覺，

你搭車去那裡朝目的地前進。

杜勒斯機場比那些

每家公司都有個小小辦事處的機場優秀多了。

那些機場把你困在裡面。那完全是個陰謀。

它們不給人半點恩惠，你感到極端無助。

你應該身在其他地方時卻還在**這裡**。

今天下午稍早

我們正在談論建築的三個教學面向。

事實上，我認為我並非真的在教建築，

而是在教我自己。

但無論如何，這是那三個面向：

第一個面向是**專業**（professional）。

身為一名專業者，你有責任

學會在所有關係中處理你的作品……

包括各種機制之間的關係，

以及你與委託你處理該作品

業主間的關係。

在這方面，你必須知道

科學與科技之間的差別。

美學原理也是專業知識的一部分。

身為專業者，你有責任

把客戶的要求轉譯成這棟建築所要服務的

機制空間。

你可以說，那是這項人類活動的空間秩序（space-order）

或空間領域（space-realm），

這是你的專業責任。

你不該只是接下案子後，

單純把計畫書交給客戶

好像填醫生處方單那樣。

另一個面向是訓練人表達自我（express himself）。

這是人的獨特優勢。

人必須被賦予哲學的意義，

信仰的意義，信念的意義。

他必須認識其他藝術。

這些例子我可能說過太多次了，

但建築師必須了解他的特權。

他必須知道，畫家可以把人上下顛倒，

只要他高興，因為畫家不須

理會重力法則。

畫家可以把大門入口畫得比人小；

他可以把白晝天空畫成黑的；

他可以讓鳥不能飛；

他可以讓狗不能跑，因為他是畫家。

他可以把眼裡看到的藍色畫成紅色。

雕塑家可以把大砲的輪子做成方形

藉此表達戰爭的徒勞。

建築師則一定得用圓輪，

他的大門入口也一定要比人大。

但建築師必須記住他們有其他權利……

他們專屬的權利。

認識到這點，理解到這點，

就等於擁有創造驚奇的工具，

那是大自然無法達成的。

這些工具不只能發揮物質效用，

更能創造出心理效力，

因為人和自然不同，人是有選擇的。

第三個面向是你必須牢記

建築實際上並不存在（architecture really does not exist）。

存在的只是某件建築作品。

但建築**確實**存在於心智之中。

創作建築作品的人

是為了把作品當成牲禮獻給建築之神……

這位神靈不知道任何形式，

任何技術，任何方法。

祂只是等待它們自己展現出來。

確實有建築，而且它具體展現了

難以估量。

你能估量萬神殿嗎？

你不能。那根本是謀殺。

你能估量萬神殿，

估量這座精采絕倫的建築如何滿足人類的機制嗎？

在哈德連（Hadrian）思考萬神殿時，

他想要的，是一處可以讓所有人前來膜拜的地方。

這真是一個了不起的解決方案。

它是一棟沒任何指向性的建築，

甚至連正方形也不是，

正方形在四個角落的地方多少還帶有某種指向性。

在這棟建築裡，你沒任何機會可說

這裡或那裡有一座神龕。沒半點機會。

來自上方的光，讓你根本無從趨近。

你沒法站在它下面；

它幾乎像把刀一樣直向你切下……

你只想避遠一點。

多麼驚人的一個建築解決方案。

所有建築師都該從中得到啟發，

這樣一棟

構思絕妙的建築。

設計是形的展現

Design is Form Towards Presence

五十年後的建築會是何種面貌，哪些是我們可以預見的？

**What will architecture be like fifty years from now,
and what can we anticipate?**

無法預見。

這讓我想起一個故事⋯⋯奇異公司曾邀請我幫它們設計太空船，FBI批准了我的資格。我得照管所有我可以做的事，還要有本事從各種角度談論太空船。我跟一群科學家在一張很長很長的桌子上碰面。他們是那種模樣花俏的人，抽菸斗，八字鬍修得服服貼貼。他們看起來很奇怪，總之不像一般人。其中一人把說明圖放在桌上，然後說：「路康先生，我們想讓你看一下，五十年後的太空船會是什麼模樣。」那是一張很棒的手繪圖，非常漂亮，有人飄浮在太空中，還有構造極其複雜的精良儀器。你感到羞愧。你感覺其他傢伙知道某件你一無所悉的事情，當那個聰明的傢伙拿出這樣一張手繪圖然後說：「這就是五十年後太空船的模樣。」

我立刻回答：「它不會長這樣。」

他們把椅子往前拉，說：「你怎麼知道？」

我說這很簡單……如果你知道某樣東西五十年後的模樣，你現在就可以做出來了。但你不知道，因為一樣東西五十年後會怎樣就是五十年後那樣。

有些本質是永遠不變的。一件東西未來的模樣可能會改變，但要解決的問題卻是相同的。這就是世界裡的世界；這就是永恆不變的真理。當你有了圍牆，就有了裡外之別。因為圍牆的天性就是如此。

我認為，今天有些人準備讓事情整個改頭換面，只要他們有機會。但他們沒有機會，因為這件事情的存有意志並未在周遭浮動。

你們可以看看勒杜（Ledoux）的草圖，這些草圖非常有趣。勒杜感覺到城鎮應該是什麼模樣，城市應該是什麼模樣，但他卻做出這樣的預測，現實中的「城鎮」跟他的預測根本一點也不像，這並不是太久以前的事。他做出這樣的想像。

當人們開始替未來預測某件事物時，結果很可能會變成歷史上非常好笑的一個小點，因為那樣的預測只會是現在這個時空的產物。不過，今天確實有人可以把想像中的東西製作出來。他們做出來的就是今天可能做出來的東西，而不是那樣東西未來模樣的前兆。你無法預測未來，因為未來是隨著情勢改變，而情勢同時具有無法預測和連綿延續的成分。

卡蒂埃—布列松（Cartier-Bresson）的藝術奧祕就在於，他追求那個決定性的瞬間（critical moment），如同那個瞬間是他擺進去似的。這好比說，他在既是延續又無法預測的情勢中，為這情勢備好了舞台。他知道接下來會發生什麼，但他等待，等待它發生。幾年前他幫我拍照的時候，我像以往那樣走進製圖室，不知道他就在裡面。他就待在角落裡的某個地方；也許他已經在那裡等了好幾個小時，我不知道他在等我。我照例在教室裡四處走動，而他正等待我停在某塊畫板前面。我確實停下來了，千真萬確，因為一名美麗的中國女孩正在用那塊畫板，那就是原因。我端詳了一下那塊畫板，然後開始畫，接著我就聽到相機喀嚓喀嚓的聲音。他準備好了，你知道；他等待那個瞬間，但他是設好了舞台等待它。他是個了不起的攝影家。他處理那個主題，你知道。事實上，我從他那裡學到種種藝術的意義，方法無他，我只是了解到，他的藝術之所以不同，全在於他不斷讓情勢上演。

圖：萊斯大學建築學院草圖，1969；未建造。

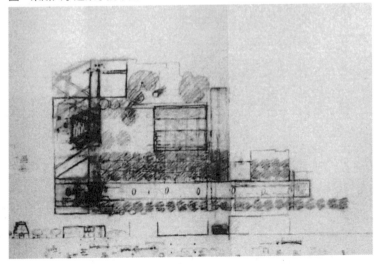

你認為問題的細微面和什麼有關？

To what do you relate the fine aspects of your problems?

我認真尋找事物的本質。當我設計學校時，我會試著用「學校」而不是「一棟學校」來闡釋它。首先，有一個面向是「學校」之所以不同於其他東西的地方。我向來不從字面解讀計畫書。那是次要之事。你有多少錢，地點在哪裡，以及你需要多少東西，這些都和問題的本質無關。所以，你要先深入研究本質，然後再處理計畫書。仔細思考問題的本質，然後你在計畫書中看到你想要……比方說，一座圖書館。第一件要做的事，就是重寫計畫書。這時候，一定要附帶某件可以詮釋計畫書的東西。單只有計畫書無法產生任何意義，因為你處理的主題是空間。所以你必須把你認為學校的本質是什麼畫成草圖，遞送回去。你一定會需要更多空間，因為由非建築師草擬出來的計畫書，肯定都是抄襲其他某個學校或其他某個建築。

這就像寫信給畢卡索說：「我想請你幫我畫張肖像……我要上面有兩隻眼睛……一個鼻子……只要一個嘴巴就好，麻煩了。」你不能這樣做，因為你的談話對象是藝術家。藝術家不是這樣工作的。繪畫的本質是，你可以把白晝的天空畫成黑的。你可以把紅色的洋裝畫成藍的。你可以讓大門入口比人還小。身為畫家，你有這樣的特權。如果你要一張照片，你就找攝影師。如果你要一棟建築，你就要處理空間……空間是啟發的產物，所以你需要重新思考，什麼樣的環境特質可以啟發這項人類機制活動，而它需要哪些必備條件。你要在學校或辦公室或教堂或工廠或醫院裡，看到人類的機制。

你會用同樣的方式分析建築基地，並試圖去理解周遭環境的本質嗎？

Do you approach your analysis of the site of a building the same way, and try to understand the nature of the surrounding area?

關於形和設計，你認為是其中一個創造了另一個嗎？

Considering form and design – is one the maker of the other?

通常你非得去研究建築基地的特性，和它的自然條件，因為它就在那裡。你不可能把一座建築物砰的一聲直接丟到某個地方而不影響到它的四周。它們之間永遠有關係存在。

形沒有形狀或維度。形只是一種本質和一種特性。形是不可分割的。如果你把某個成分拿走，形就會消失。這就是形。設計就是把這樣的形轉變成存有物。形存在，但未展現，而設計是關於展現。但形確實存在於心，因此我們用設計讓它產生形貌。如果你把某個可以稱為形的東西畫成圖，那張圖就在某種程度上顯示了那樣東西的本質，你可以展示這點。

當唯一神派的牧師問我將如何興建該派的教堂時，我只是走到畫板前面，然後畫給他看，在那之前我腦子裡並沒任何一座教堂。但我畫的不是建築圖。我畫了一張形圖，標示出某件東西和其他東西的本質。我可以秀給你們看那張圖大概是怎樣。我說這裡是迴廊，這裡是走道，這裡是學校。迴廊是設計給那些還沒篤信的人。「我還要想想看。我還沒決定要不要加入這個教會。」他可能是個天主教徒，或猶太教徒，或基督教徒，你看，他只是在他覺得想要聆聽的時候走進唯一神派的教堂，所以，這是迴廊。這就是形圖。它展現本質。

什麼靈感激發你設計出達卡國會大廈？

What stimulated your design at Dhaka?

這個問題牽涉很廣，但因為我有五六棟建築得到通過，所以我其實有五六個不同的發想點。不過它們或多或少可以看成同一個。我的發想點是來自議會之所。對政治人物而言，那是一個超然的所在。在一棟立法之屋內，你處理各種與情勢有關的條件。議會確立或修正人的機制。因此，我打從一開始，就可以把它視為議會的堡壘和人類機制的堡壘，兩者是對立的，我把人的機制象徵化。（稍早，我蓋了一棟建築學院來象徵人的機制——一棟藝術學院和一棟科學學院。不同的學科，截然不同，雖然兩者都是人的產物。一個絕對客觀，一個完全主觀。）然後，有幾棟建築名為安康之所，人們在那裡日益注重健康，把身體視為最珍貴的儀器，了解身體，尊敬身體。

事實上，我設計的達卡國會大廈是受到卡拉卡拉浴場（Baths of Caracalla）的啟發，但做了很大的延伸。這座建築的剩餘空間是一座圓形露天劇場。這是殘餘空間，被發現的空間，一座庭院。四周有花園圍繞，建築物的主體是一座圓形露天劇場，主體裡面是一個個內部，內部裡面是層層花園，以及榮耀運動員的所在，和榮耀知識的所在，那些知識創造出你我。這些都是所謂的安康之所，休息之所，人們可以從那裡得到如何永生的建議……就是這些啟發我的設計。

你認為，即便是處理大規模的都市問題，即便有五六位建築師正在努力解決特定區域，即便在很大的程度上需要外部性質的配合，建築師還是應該把理解內在本質和表達內在本質當成第一要務嗎？

Do you feel that with large urban problems, with five or six architects trying to solve specific areas, it is valid for an architect to seek and express inner nature as the dominant understanding when there is the large scale which requires an outer nature?

沒錯，內部空間證明外部空間是否合理，即便你為了市民需求必須做出某些讓步。我認為這樣的好處是，一個人就可以做到這點。我不認為委員會可以做到。我不認為委員會可以設定本質。一個人就可以；這個人做的並不是設計這件事。他只是提出計畫，你可以這樣說。他為建築物賦予本質。一個人可以做到這點，而不是把房子蓋好。如果你把一棟建築拆成好幾部分而沒說出它的本質，你就沒有任何東西可以把不同部分整合起來。它在形體上是統整的，但在精神上卻不然。隨著時間推移，這棟建築真正需要用來自我表達的東西，是不存在的。試想，當你走進，比方說，都市規劃局時，它應該用都市的願景來迎接你。它可能是一座大廳，城市在其中展現它對未來的抱負，並將這抱負傳達給大眾。倘若你只是把計畫書照章接收，你就會說，市政廳說到底，也就只是一棟辦公大樓而已。這將造成莫大的損失。

本質是為了啟發，「賦予靈感」或許是過於強烈的用語。我會說，你表現出你的渴望，你深信的某樣東西，你不怕展露出來的某樣東西。我們試圖說出某樣東西，這東西比一座電梯、一間大廳、一扇掛著「都市規劃委員會」字樣的大門、一個櫃檯、一名祕書和一只痰盂來得好。當你想到城市，你想到的是空間領域，因為事實上，我們必須想像城市擁有一座空間寶庫。你認為，你可以把這座寶庫委託給隨便哪個得到委託案的建築師嗎？

不——有些人會這樣想事情,但有些人不會。這件事不能交給委員會,否則你一定會被投票給搞瘋。每一個等而下之的人都可以用選票擊敗你……「這不需要……太花錢了……」這樣或那樣,等等等等。它會扼殺一切可能。那麼,如果你把每個都想要表達自我的人類機制的本質委託給某個人,你要如何看待這些建築物呢?

因為是某個人而非某個委員會在那裡,試圖讓本質存在。因此,他的做法勢必會表現在他的作品上,然後,你就會知道誰值得委託,誰不值得。這屬於社會影響的範圍,因為你有表現的機會。脫穎而出由此產生,社會也由此產生。你從社會裡能得到的,只有定局。

對頁圖:萊斯大學建築學院的平面草圖,1969;未建造。

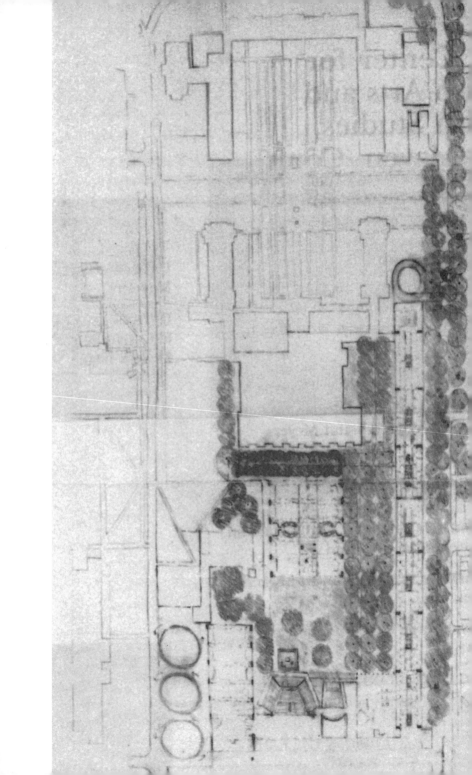

可以談一下建築教育嗎？該怎樣整合工藝和設計？

如果你是大學部的領導人，你會如何展開建築師的訓練？

Would you comment on the education of an architect, and how to achieve the integration of craft and design? If you were head of an undergraduate school, how would you begin the training of architects ?

我認為方法的好壞差別不大。我會這樣說：你們對所有建築都有專業責任，因為你們處理的對象是其他人，以及他們的各種利益。你們必須了解，你們有義務去處理金錢問題，客戶會有營建預算，有帳單要支付，有特殊的空間需求，等等。你們必須知道諸如此類的責任義務，還要了解監督管理，了解誠實坦率，了解你必須在那裡看著人被賦予完全的價值。我們有專業，但那裡有人，有精神。要教導人，人是置身在哲學的領域，信仰的領域，其他藝術的領域。

表達的形式在這裡……這不是表達；這是為你必須知道的事情做準備。身為專業者，你的責任是，人們委託你去做一件工作，那件工作和人們的利益有關，最終也和建築師沒從口袋裡掏出來分配的利益有關。

我還會說，建築師有責任提出適當的建築計畫書。就專業領域而言，我會說，我們談的是發現事物的本質。建築師要在他的建築物裡找到屬於某項人類活動的明確本質。

假使我是音樂家，而且是第一個創作華爾滋的人，華爾滋也不屬於我，因為任何人都可以寫出一首華爾滋——一旦我說出我創作了一首華爾滋，就表示當時已存在一種建立在三四拍基礎上的音樂本質。

這意味我擁有華爾滋嗎？不，華爾滋不屬於我，就像氧氣不屬於發現氧氣的人。這只是某個人發現了某項本質，而身為一名專業者，我們必須去找到那項本質。

我們的職業之所以卑賤，完全是因為我們沒有改變建築計畫書。倘若你改變了建築計畫書，你就會釋放出美妙的力量，因為在那種情況下，建築師做某件事不會只是為了取悅自己，他不會犯這種錯誤。你是用你的建築計畫取悅這個社會，而不是用你蓋的那堆建築物。建築師要訓練自己表達正確的東西。

是建築的神靈說建築根本不存在……這就是神靈說的。這神靈不懂風格，不懂方法。牠準備好應付任何事物。於是，人們必須發展出奉獻供品的謙卑之心，奉獻給建築的供品。建築師就是這座建築寶庫的一部分，帕德嫩神殿屬於這座寶庫，萬神殿也是，還有文藝復興時期的偉大學園。所有這一切都屬於建築，並讓建築更富有；它們都是供品，懂吧。

我認為，這是一種教學的基礎。不管你做什麼，你都必須處理設計，或繪畫，或雕刻。那是你的個人表達。那不只是技術。那是重寫建築計畫書，為的是讓建築被察覺，那不只是操作面積而已。只是操作面積，不會產生任何屬於建築的東西，儘管他可以對成品有所貢獻，就像某個傢伙可以寫出很棒的說明書。但這仍舊無法使他成為好建築師。這可以讓他成為優秀的專業者，但不是好建築師──對吧？

不管任何學校，只要能分清楚其中的差異，它們的方法也一定沒問題。

在萊斯大學建築學院的校舍規劃中，我們發現諸如圖書館、幻燈片收藏室、講座中心和藝術史區這類元素，都可以做為連結繪畫、雕刻、平面藝術和建築的橋樑。我們感覺到，這道橋樑將會影響建築物的形式，同時創造出一種交流，這對教育過程而言非常重要。你願意討論這點嗎？或許可以談談你覺得建築教育的本質是什麼？

In programming for our building for the School of Architecture at Rice, we found that such elements as the library, the slide collections, the lecture center, and the history of art area could be a bridge between painting, sculpture, graphic arts, and architecture. We felt that this bridge would influence the form of the building, and create an interchange which is very important to the educational process. Would you discuss this, and perhaps talk about what you feel to be the essence of architectural education?

我無法談論特定問題，但我可以談論整體建築，以及它們獨樹一格的原因。你提到的橋樑，以及不同部門之間表面上看起來的關係，這是個相當有趣的話題，但我沒辦法三言兩語說清楚。我得好好想想，怎麼回答才能讓你滿意。

假設你有一條很棒的巷子，或是長廊，你穿過這條長廊，兩邊都是些與藝術有關的學院，像是歷史、雕刻、建築或繪畫，你看到人們埋頭工作，在這些教室裡。這是刻意設計的，目的是為了讓你時時感覺到，你好像走在一個人人埋首工作的地方。

然後，我給你另一種觀看方式，好比一座中庭，你走進這座中庭。你看到中庭裡有幾棟建築物，一棟指定給繪畫，一棟指定給雕刻，一棟指定給建築，另一棟指定給歷史。在長廊的例子裡，你從上課的教室旁擦身走過。在中庭的例子裡，你可以根據自己的意願選擇要不要走進去。現在，我不是要問你哪一個比較好，這問題太不公平，讓我告訴你我覺得哪一個比較好。我認為後者比前者棒多了。在你經過門廳時，你會受到某些滲透作用吸引……你會看到東西。假使你能選擇要不要走進去，就算你從沒真的走進去，你從這樣的安排中所能得到的東西也會比另一個更多。有些事情就是和遠距連結而非直接接觸的情感有關，而遠距連結往往擁有更長的壽命和更持久的愛……

這就是中庭。中庭除了是實質的聚會所，也是心靈的聚會所。即便你是在雨中穿越中庭，你跟它之間的精神連結也比實際連結更緊密。我提出問題，也回答了問題，對吧？這是我所知道的最佳考試法。你得到滿分和一切。

你製造橋樑，發明橋樑。這橋樑不是有形的；它必須是精神性的，它的持久性就取決於此。此外，還有其他原因。我們必須假設，並非每位教師都是真正的教師，因為有些人只是徒有教師之名。你無法仰賴冷硬僵化的建築安排……在實際可行的地方做出影響深遠的連結。我們甚至不能假定好學生一定可以成為傑出的開業建築師，或老師必然是好老師。一個剛剛開始去感受事物的人，或許有機會變成最好的教師。

我們擷取建築學院的每一項要素，然後把這些要素組合起來。我知道其中最重要的一項，因為藝術關乎雙眼，關乎洞見，關乎心靈。你透過聯想和其他方式了解這點。你可以用聆聽的方式看到它，你可以用心靈……看見某些哲學。各色事物在你眼前搔首弄姿，它們使出渾身魅力想讓你穿越的心靈停駐。但有些事物是很久以前就以極大的愛完成的，而且往往都是一種奇蹟。

至於圖書館，對建築學院而言，圖書館不只是一個讓你翻閱檔案目錄和搜尋書籍的地方。建築師很少對圖書目錄有什麼耐心。他們總是對圖書館最前面的目錄區感到厭煩。你們很清楚這點。現在，假設你有一間圖書館，在那裡，你有的是各式各樣的桌子……五花八門，什麼都有……而不是一張桌子有多大……或許，那張桌子是一座中庭，它不只是一張桌子，而是一座平坦的中庭上面擺了書，打開的書。這些書都經過圖書館員精心規劃，翻開到印著絕妙圖畫的頁面，讓你自慚形穢……事情在你面前被記錄、被完成、被展開，多動人的建築。如果有教師能評論這些書籍，讓研討會就這樣自然而然地進行，一定非常精采。於是，你有了一間圖書館，裡面只有一張張長桌，你有充足的空間可以拿著墊子和鉛筆朝一邊坐著，書就中間那兒。你可以仔細地看、徹底地看，但不能把它們拿走。它們純粹是擺在那裡邀請你來上圖書館這堂課。圖書館真的就只是一間教室，你可以把圖書館就設計成一間教室，然後觀察這個活動空間，「圖書館」和藏書是不一樣的。正在認真撰寫博士論文的那個人，有他自己的圖書目錄。它在那裡，是他的宗教。

在他的圖書目錄裡，他或許能看到火花閃現，圖書目錄是一些書，對他而言，圖書目錄和那些書之間的關聯是非常珍貴的。他做了一份日誌記錄他打算吞嚥下的書，最後他終於寫出其他傢伙寫過的東西，只是方式不同。但在這所建築學院裡，我們的圖書館很不一樣，因為你們確實是以截然不同的方式在對待你們的心靈。每一本書都是極端個人化的接觸，都是一段關係。你們知道我的意思。你們只要穿過圖書館，就會知道我在講什麼。圖書館的位置，就是根據這個本質決定的。倘若你把它設在一樓、二樓或三樓，我認為那是在考驗它的本質。你不能強迫人們穿越圖書館。而是圖書館的結構裡要有某樣東西能夠傳達出：「這真是一個很棒的好去處」，要做到這點，位置當然是一大關鍵點，方便性固然很重要，但基本上，它的本質才是你必須遵循的依歸。刺眼的強光不適合圖書館；牆面空間很重要。可以讓你帶著書轉移陣地的小空間尤其要緊。你可能會因此說出：書本把世界帶到你眼前。你不需要很多書……你只需要好的書。那裡沒有透過館藏目錄找書這回事。你不必求助於目錄……它會消失在圖書館裡。

正在寫論文的哲學系學生知道如何處理堆放在不同地方的書。他以不同的方式了解書本。哥倫比亞大學艾佛利圖書館（Avery Library）不是一座道地的建築圖書館；它分散在好幾個樓層。但那裡有最頂尖的建築藏書。裡面有最好的建築書籍和古本，但你得費番工夫才能拿到，對那些必須立刻看到某樣東西的人來説，需要的耐心還真是太大了……而他根本就沒讀那些東西。就算書裡寫的是拉丁文，也跟英文沒什麼差別，因為他只會看圖片。他看他看到的東西，他的腦袋告訴他那是什麼。然後，當你閱讀書的內容，你可能會發現，有些東西完全不是你以為的那樣。但是，你的想法絕對和作者寫的內容一樣重要。那就是你對它的感受和回應。你設計這座圖書館，把它當作有史以來的第一間圖書館，然後你説，圖書館和教室是同樣的東西。你知道教室會有多髒；知道整間教室會怎麼充滿熱情，安靜的熱情，狂烈的熱情，不管是哪一種，教室總是充滿熱情；還有，你沒耐心去打掃任何東西。事實上，當教室井井有條的時候，你反而會失去一切……也就是説，你什麼也找不到。因此，教室不是一個漂亮的房間，而是有燈光、有大量空間讓你投身工作的地方。你不能分派一個人工作所需的面積，因為有人需要寬敞的空間，有人只需要一小塊地方。你有了一排排桌子，如果再沒有多餘空間，你就只好把你的圖貼在襯衫後面。你一定要看到一個非常寬廣的地方，要充滿光線。一定要挑高，因為所有的測量課程和尺度關係都必須是這房間的一部分。我認為，你只要感覺到自己置身在60x60的房間，你就能説出80x80的房間會是什麼樣子，因為你知道60x60的情況。你不一定非得有那麼大的房間不可；你的腦子可以處理非常多事情。

是，是應該有聚會——如果是一方為另一方準備的聚會。倘若你用社會學家的動機和目標訓練自己，而且在你走進研討室之前你就知道這點；倘若社會學家也願意去了解建築的本質和精神，那麼這樣的研討會就會產生極大的效果。否則，你有的只會是爭鬥。根本無法理解對方。你會在離開的時候心想：「嗯，他不理解我。」另一個傢伙也會說：「他不了解我。」我發現情況就是如此。

接著，讓我們思考這點：我認為，教師基本上不只是一個知道事情的人，更是一個感受事情的人。他是那種可以靠了解一片草葉而重建整個宇宙的人。他可以連接任何人。他可以為社會學家和考古學家或冶金學家搭起橋樑。不知為何，他可以領會到某種宇宙法則。由於他領會到這個人是如何成為這個人，藉由這樣的領會，他不會說出「該死的社會學」這樣的話。不⋯⋯他尊重一切。倘若有這樣的老師在場，那一定是美妙的聚會。對建築師是莫大的助益，對社會學家亦然。

我認為每棟建築物都必須有一處神聖的所在。在我設計印第安那州韋恩堡（Fort Wayne）的表演藝術中心時，我曾在一座劇場裡，發現我心目中的神聖所在。這個案子討論了好久；我對劇場了解不多。我知道劇場裡要有更衣室，但倘若我必須了解有關更衣室的一切，我知道我永遠無法處理這個問題，因為，你看，我根本不了解它的精神。說得直接一點，我根本不在乎有多少更衣室。我只知道更衣室的位置，還有可以放在這裡，或那裡，他們會告訴你，你可以用剩餘空間來處理，好，你照做，然後，他們會說，嗯，我們需要多幾間更衣室。這根本是照著最不完善的計畫胡亂興建，一點也不適合劇場，因為沒有任何一個領導者可以告訴你，這項特質或那項特質的精神。我認為，設計劇場空間時，最關鍵的，就是要找出這個精神。這次，我打算直接說出答案，不吊你們的胃口。劇場的神聖空間就是演員所在的地方，更衣室，排練室。更衣室有陽台可以俯瞰舞台。這裡和舞台之間有一種關係存在。一旦我把每樣東西串聯在一起，它就變成了神聖空間，而不再是剩餘空間。

舞台本身就像是廣場。我把它設計成一座廣場。如果你盯著它看，你看到的是一些建築那裡有人，但你是從這裡往廣場的方向看。這裡的機關在於，你可以坐在那裡，布幕前方的舞台是一個圓形劇場，幕後則是建築物本身。你約莫看不見它，但偶爾可以看到。這就是神聖之地。有了這個神聖空間之後，我就不在乎門廳有多大，只要夠大就好。最重要的是，你必須知道，神聖空間不會出現在由一堆剩餘空間構成的死路裡。

這是一棟真實存在的建築物。找出那個構想非常重要。我們找到了劇場本身的神聖自我，因此，那座劇場絕對可以活過來。它是一個誠心誠意的所在，是一項邀請。它不是那種會說「很抱歉，我們有沒空位」的地方。你在那裡永遠有位置，這是理當承認的慣例。某個人早早來到會場，找到一位足以媲美國王的位置，但那裡永遠有一個為國王準備的位置，哪怕他來晚了。我們在這裡，這裡有一條廊道，它有一種非常獨特的建築類型。我用了磚拱，我還用了同樣的舊材料，因為它莊嚴至極。為什麼我不該用……那個舊材料？我在這裡使用的，是一個完全清楚的秩序。它不是贗品，而且它比較便宜。如果我想要，我也可以用最漂亮的混凝土蓋出同樣的劇場，但這想法並沒讓我著迷。我感興趣的，是建造這條廊道……如果我把它蓋出來……我知道我讓一座劇場復活了。這座建築的存在是一個事實……而現在，當它照亮……這座劇場就完整了。劇場是一種結合，這就是宗教的所在。那麼，建築學院的神聖所在是哪裡呢？它可以是大廳，也可以是你們聚在一起得到回應的地方。即便只有一些人在場，但對你作品的回應便等於百萬人的肯定。在這樣的回應中，你知道你呈現出來的東西是你可以相信的，而這是讓人非常興奮的事。

所以，如果你喜歡，你可以稱這地方為審查室，但它就是一個房間，你們聚集在那裡，所有班級聚集在那裡，評論從一張白紙開始⋯⋯逐漸做出一棟建築的經驗。

最有價值的課程，就是請求人們做出回應——也許是抱持某些信念之人的激烈回應。你不必要求他們給你打分數。打分數是老師的事。我想，要求某人過來給你打分數，可能有點太過了。他只要做出回應，而他的回應不該變成分數。

我反對在審查會上打分數。我認為審查會不該是晉級測驗。只要老師說某個人可以進入審查會，這樣就夠了。我認為不該讓學生像一片顫抖的樹葉站在一群他不認識的人前面，描述他昨天晚上或前兩天晚上通宵趕製的作品。他緊張得像隻小貓，他盡了全力，所以我認為審查會不該打分數。它應該是一個你知道你不會被嚴厲斥責的地方。你將在那裡得到鼓舞，應該讓氣氛輕鬆愉快。

我認為，你可以以這樣的地方為中心興建學校。你可以有很多房間。牆壁可以很簡陋，那沒關係。你可以把你想要的東西釘上去。你可以把顏料甩到地板上。教室可以亂得像畫家帕洛克（Jackson Pollock）的畫布，但當你走進審查室——你就不能這樣。那應該是個奇妙美好的地方。你可以在那裡喝茶⋯⋯那裡永遠是個友善的房間。永遠是個聖殿。那不是一個你坐在那裡像是要接受審判的地方。那是個偉大的地方。是學校建築的神聖空間。

舉手示意
HANDS UP

拉爾斯・萊勒普[7]（Lars Lerup）

路康的手，舉伸在他和我們之間，是連結這位建築師的想像力和他的建築作品的神奇紐帶。（木匠和石匠的手，也帶有類似的專業暗示。）但路康的手是打開的，是空的，是從營造的勞動中釋放出來的——擺脫了鉛筆和丁字尺的羈絆。像一隻鳥（柯比意的「張開的手」[8]？），那向前彈出的手勢宛如一項允諾：不是建築物的允諾，而是內建用途的允諾；宛如主體與客體的綜觀聯結。那隻手裡睡著建築人的終極夢想——一棟有生命的活建築。

和插畫的手一樣，建築師的手不再流行。消失的是專業的手勢：握著建築模型、鉛筆或香菸（為了假裝和風格）的手。取而代之的是，貼緊身體的手，藏在口袋裡的手，或像軟支架般托住（疲倦）頭顱的手。出現在其他地方的手，是脫離肉體的、短暫的，只是人類存在的提喻；或較有趣的說法，如同影子；如同機器上的印樣——控制操作桿，點擊滑鼠，用遙控器不斷轉換頻道，或（在星期天的射擊遊戲上）猛扣精密來福槍的板機。

7 譯註：美國萊斯大學建築學院院長。

8 譯註：「張開的手」是柯比意為印度香地葛（Chandigarh）設計的一件雕塑，形狀宛如一隻展翅之鳥。

在機器內部，在它的運作零件中，在它的聰明才智裡，甚至連手的影子都幾乎被人遺忘。「這些機器……是我們雙手最渴望的東西，」查爾斯・賽伯[9]（Charles Seiber）在《紐約時報雜誌》的一篇文章中寫道，該篇文章描述了他父親對於古老模具製造設備的感情。文章最後他說，「即便是這些古老的機器，也過於複雜。」在形容這些工具的時候，他父親「得一一模仿那些動作，把東西放在正確的機床上面，用鑄模將金屬片壓出形狀……」 運作機器時，雙手得去模仿他們發明出來的那個機器，更糟的是，模仿機器這件事到頭來，只是取代了那些手的勞力。這裡和運作有關的字眼不是模仿而是簡化，因為被簡化的不是雙手而是機器。手外科醫生和機器人工程師都可證明這點。雙手依然掌握了龐大複雜的智慧，其中隱藏的祕密至今仍未揭曉。

在工業實驗室裡，尤其是世界各地的矽巷和矽谷裡，雙手若不是正在用電腦，就是馬上要用電腦。範圍從high-five辨識系統，用手勢「告訴」機器要做什麼，到鍵盤、電子筆，雙手依然在從事許多工作。但這些信號並不是只朝一個方向移動。巴拉德（J. G. Ballard）在他的《千禧年使用指南》（*A User's Guide to the Millennium*）裡暗示，機器的確力量強大令人著迷，但它們的反饋無論多麼微弱，都透露出不祥的限制：

打字員：它把我們打成字，將它自身的線性偏差譯成密碼橫越過想像的空白。[10]

有人把打字機操作員（在個人電腦發明之前）歸類為「寫」打字機的人。接著，

9 Charles Siebert, "My Father's Machines," *The New York Times Magazine* (September 27, 1997), p. 91.

10 J. G. Ballard, *A User's Guide to the Millennium: Essays and Reviews* (New York: Picador, 1996), p. 276.

是打字機開始「寫」操作員；而如今，儘管是使用鍵盤，但「線性偏差」並未全部保存在電腦中。拜新的文書編輯處理能力之賜，書寫者如今置身的田野，可以將他的筆耕痕跡保留、回溯、擦除、置換和反轉。如今，手既盤旋在鍵盤之上，也徘徊在鍵盤之外——既是數位的（就像用手指頭）也是二進位的（就像用電腦的0和1）。十根手指如今能達到的數位複雜性，我們當中極少人能完全理解。然而，在這個新的手指遊戲中，「身體有一丁點存在嗎……」，還有，如同巴拉德提出的問題：「它願意接受它那日漸萎縮的角色嗎？」[11]畢竟，我們的雙手是用十根手指一起打字，然而它們打出來的訊息卻崩解成兩根食指（至少在超出鍵盤的電腦上是如此）。剩下那八根手指會把它們的特性聚集起來（小指／懶惰，無名指／忠貞，中指／粗魯，拇指／快樂），掀起一場叛亂嗎？手不再只是工作的工具或象徵，它將以經過訓練的成熟姿態再度登場。不必要什麼招數，我們的雙手就能以令人頭暈目眩的生物科技魔法，操控完整的「數位」功能，在一個平行的宇宙裡進行位元對位元的同步符合。直到今日，設計出我們萬般宇宙的那隻手（現代主義的、後現代主義的、解構主義的、極限主義的），從來都不是宇宙的平行物，而是受到宇宙本身的壓抑、殖民和束縛。倘若能碰觸得更輕巧、更自在、更直接、更平行，其他的宇宙必然會顯得更靈巧、更流動、更有生氣。

假使「科幻小說是身體渴望變身機器之夢」[12]，那我們的手勢就是身體渴望變身建築之夢嗎？在路康的手裡面，除了建築師的名片或某件偉大建築作品的風格化聯想之外，還有什麼更多的東西呢？科技劇場裡那些無手的新木偶，那些大都會百萬奈米分之一的生物科技後代，就是它自己的木偶師嗎？

11 Ibid., p. 276.

12 Ibid., p. 279.

那個「當大教堂是白色」[13]的時代，那個用它們的含混戲碼讓公民順從於恐懼的紀元，已經遠逝。教育正以緩慢但踏實的步調消除所有的威權形式、專業知識和作者身分。儘管仍有明星迷戀，但建築師正加入團隊合作的「設計師」行列，做出的設計既沒有清楚的世系，也沒有單一的源頭。儘管團隊仍打著單一明星設計師的名號，但團隊中的每一個人都知道，辦公室已變成一團星雲，其內部運作極其複雜而分散，不論就任何目的和意圖而言，作者都已經死了。在去層級化的惰性的大量繁殖和支持下，這群新利害關係的浮游生物或許很快就會朝「有組織的一致性」移動：手的民主創造出新的大都會空間。

此刻在我腦中的是，一個不受姓名、地點或時間困擾的建築空間——一個超真實（hyperreality）的空間，在那裡，我們可以同時「看到」所有人、所有立面和所有內部（如同波赫士的〈阿萊夫〉[14]〔The Aleph〕）。 這樣的空間目前或許難以置信，但也許不久的未來就能實現。二十四小時大都會那種極度動態的同時性，已經為自己要求新的空間願景。

在一個無作者的世界裡，每個獨特的設計，不論新舊，都屬於公共領域。但如果要把康（以及萊特〔Frank Lloyd Wright〕、魯道夫〔Paul Rudolph〕、羅西〔Aldo Rossi〕、蓋瑞〔Frank Gehry〕、艾斯曼〔Peter Eisenman〕和黑達克〔John Hejduk〕）的設計納入這個願景，我們必須克服一個主要障礙：美國建築心理上那種無所不在、堅持不懈的健忘——我們往往在我們的明星殞落之前，就已將他

[13] 參考柯比意那本談論美國的同名作品。

[14] Jorge Luis Borges, "The Aleph," *The Aleph and other Short Stories: 1933–1965* (New York: Bantam Books, 1971).

們埋葬遺忘。我們習慣將明星崇拜轉變成厭惡，或乾脆徹底遺忘，或許是一種大眾復仇的形式，或換個更有趣的說法，是承認創造性是一種自由的能量，是在我們之中運作，而非由我們當中的某人發散出來。

路康的作品已經過處理過程和重新組態，緊緊嵌入了大都會的腦袋。召回它們的時刻已經到了——讓來自大都會的強烈太陽風照亮所有設計，並將一切設計聚集到它的保護之下。但大都會的主要推進器不再是建築，而是美國銀行家羅哈定（Felix Rohatyn）所說的「瓦斯與槍」——就像是城市的某個「分身」，城市的某個魅影。將設計歸類為一種都市倒錯現象，也許終將讓設計活出自己的奇想，並找到一批更為廣大的新觀眾。總有一天我們會看到康的影子出現在這座大都會的每一個立面與平面上。

路康的手。那隻手是身體的建築之夢；那個夢是身體的魅影之一；而最後，做為大都會諸多倒錯現象之一的設計（庫哈斯〔Rem Koolhaas〕的《狂譫紐約：曼哈頓回溯宣言》〔Delirious New York: A Retroactive Manifesto for Manhattan, New York, Oxford University Press, 1978〕），是它的分身之一，一隻手。

關於路康的手的種種思量，都是基於身體語言——身體和語言之間的相似性，以及語言的理智和身體的姿勢之間的相似性。在默劇中，身體理智思考，但更教人不安的是，語言也可能模仿身體——誰知道？他的世紀即將逝去[15] 的德勒

15 Michel Foucault, *Language, Counter-memory, Practice: Selected Essays and Interviews*, ed. D. E. Bouchard (Ithaca: Cornell University Press, 1977), p. 165. 傅柯指出，最終，我們可能會把二十世紀稱為德勒茲的世紀。

茲（Gilles Deleuze）曾暗示我們，源自於反覆猶豫的混同訊息（來自身體和語言），嵌入身體和理智的運作方式。[16] 思想是以時走時停的間歇方式前進，一如手臂末梢在它知道究竟是左手或右手之前便決定變成一隻手。有多少次，我曾目睹我的計畫自己設計成另一棟房子，我的書寫建構了它自己的理性，或我的身體絆倒了它自己？這些潛在的分歧威脅著理智本身，但卻同時解放了語言與身體。

理智和默劇的動搖不安，讓廣大的邊緣得以存在。德勒茲把它們稱為魅影。不管它們是神學的、幻夢的或愛慾的魅影，我們的雙手都展演了它們。穿越自我的信仰者；做為身體的建築之夢的手；或尋找一個場合完成難以啟齒之事的偷偷摸摸的手。躲藏在路康的手勢裡的，是哪種魅影？他的手正在邀請學生加入另一邊的他，去找出他的建築材料「想要成為什麼」？或是在保護他自己，捍衛他的隱私，他對他者的恐懼，或他自身的黑暗面？「選言三段論！」（Disjunctive syllogisms!）[17]在這三段論中，位居中間的共同術語，就是那隻手。但那隻手的正面究竟是什麼？是它的曖昧模稜，或它的「懸宕姿勢」？[18]

最後，路康的手，所有的手，大概都不是理智的副本，而是表面的擬像（simulacra），是充滿創意及想像力的酒神式機器的一部分，當我們允許它離題允許它杜撰的時候，它將把我們從自己想像的命運中解放出來。[19]

[16] Gilles Deleuze, *The Logic of Sense,* ed. C. V. Boundas (New York: Columbia University Press, 1990), p. 280.

[17] 譯註：選言三段論是演繹論證的形式之一，指的是以「選言命題」做為大前提所組成的三段論證。例如：你是男生或女生，你不是男生，你是女生。

[18] Ibid., p. 285.

[19] Ibid., p. 263.

路康的兩大生涯
THE TWO CAREERS OF LOUIS KAHN

麥可‧貝爾（Michael Bell）

「第一基本真理是：他活下來了。」[20]

引介
Introduction

1944年夏天，在佛蒙特州的布雷頓森林（Bretton Woods, Vermont），超過四十個國家共同簽署了幾項條約，確立了國際貨幣基金（IMF）的架構。布雷頓森林條約的種子，是在1939年播下，因為預測到二次大戰可能的結果，於是做出這項事先防範，希望能讓國際貿易與世界通貨得到穩定。那年，美國財政部考慮了幾項做法，企圖平衡「經濟戰爭和戰後重建期間不斷攀升的黃金儲備」[21]，並規劃出國際貨幣基金創始國政府銀行與政府銀行之間的運作原則。羅斯福總統認為國際經濟的穩定性與維持和平密不可分，因而積極推動各項活動，以最大熱情促成布雷頓森林條約通過。

20 Vincent Scully, *What Will Be Has Always Been: The Worlds of Louis Kahn*, ed. Richard Saul Wurman (New York: Rizzoli, 1986), p. 297.

21 Alfred E. Eckes, Jr.. *A Search for Solvency: Bretton Wroods and the International Monetary System, 1941-1971* (Austin: The University of Texas Press, 1975), p. 35.

1944年，同時也是路康的論文〈紀念性〉（Monumentality）發表在《新建築和城市規劃：專題論文集》（New Architecture and City Planning, A Symposium, edited by Paul Zucker, New York: Philosophical Library）的那年。這篇文章標示了路康「第一生涯」的最後階段──這個生涯的工作，主要是設計和倡導由政府提議資助的公費住宅。大眾批評這類由政府資助的方案（國際貨幣基金也是）是一種偽社會主義，也違反了自由市場原則。路康在文章中為一種修正過的做法奠下了基礎，這種做法將從法蘭普頓（Kenneth Frampton）所謂的現代化和紀念性的掙扎中，汲取建築的象徵與精神潛力。法蘭普頓在《築造文化研究：十九與二十世紀建築的構建詩學》（Studies in Tectonic Culture: The Poetics of Construction in Nineteenth and Twentieth Century Architecture）一書中，將路康所信奉的結構理性主義和築造幾何，與基提恩（Sigfried Giedion）、瑟特（José Luis Sert）和雷捷（Fernand Léger）三人1943年在〈紀念性九點〉（Nine Points on Mounmentality）[22]中所提出的社會政治目標做對比。布朗利（David Brownlee）也曾指出，這兩種紀念性取徑之間的分歧。[23]在此，我想提供一個另類詮釋，這詮釋有部分來自法蘭普頓在文章中雄辯滔滔指出的建築明證，但我把更多比重放在路康投注於住宅和倡導領域裡的時間與精力。路康與紀念性和現代化的搏鬥，為他後期的傑作奠下基礎，同時也標誌了路康某一時期的作品特色：關注幾何和結構，將這兩者視為建築象徵主義的具體展現。他融合築造目標與現代化趨勢，將建築嵌入與科技關係

[22] Kenneth Frampton, *Studies in Tectonic Culture: The Poetics of Construction in Nineteenth and Twentieth Century Architecture*, ed. John Cava (Cambridge, MA: MIT Press, 1995). pp. 209-210.

[23] David B. Brownlee and David G. DeLong, *Louis I. Kahn: In the Realm of Architecture* (New York: Rizzoli, 1991), p. 42.

日益密切的民主機制當中，嵌入民主機制的經濟、機械、數字或社會政治演進。1944年前後是路康的一個轉振點，一種更為政治化的建築就此出現──不僅比我們傳統上所認知的建築更為政治化，也比路康本人生涯後半段的作品更為政治化。

《紐約時報》將布雷頓森林協定所確認的政治，稱為「世界秩序的新概念」，《經濟學人》則宣稱那是「全面而動態的戰後世界關係新構想」。[24] 二次大戰結束時，美國用盡一切力氣穩定全球各地的市場，掌握了將近「三分之二的貨幣用黃金」，同時包辦了全球國內生產毛額的百分之五十。[25] 布雷頓森林條約和國際貨幣基金的目標，是將金本位的通貨價值與固定、可些微調整的匯率連結起來，藉此防止通貨價值的快速波動，以及勸阻各國政府不要為了刺激需求或貿易而採取短期的通貨升值或貶值。國際貨幣基金希望確保全球貿易的穩定性，加速擴大地圖範圍──資本流動的幾何學。做為市場動態性元素之一的現代化，獲准跨越國家企業的地圖邊界，並因此取得前所未有的規模。在這種全球經濟的氣候下，路康早年所推動的社會和政治倡議，亦即他企圖在政府的資助系統下創立一個穩定的住宅環境，此時就只剩下兩條路可走，一是放棄，二是將它包進修正過的做法當中。追求紀念性建築，可以讓路康對結構理性主義的專業渴望與戰後新經濟的動態發展得到調解。實際上，路康需要一個可以同時對資本流動和笛卡兒維度

24 Eckes, *A Search for Solvency*, p. 7.

25 Georg Schild, *Bretton Woods and Dumbarton Oaks* (New York: St. Martin's Press, 1995), p. 106. See also R. G. Hawley, *Bretton Woods: For Better or Worse* (New York: Longmans, Green and Co., 1946), p. 9.

負責的體系，可以在動態的經濟環境裡維持先前在他的作品中「被馴服過的」穩定尺度。在這類系統中衍生的建築，將融合建築物的幾何學和運動的代數功能，在鎖定集體渴盼的同時，又把它們從笛卡兒網格上鬆綁開來。曾經刻劃出某種戰前建築基地的在地政府，將如同字面上所說的，開始和一個嶄新活躍的國際性經濟基地緊緊「糾纏」。

運動

Motion

路康，在黑板上，同時移動兩隻手臂，一隻順時鐘，一隻逆時鐘，畫出兩道弧線，也可能是一條擺線。路康的這張影像明確無比又充滿滲透力，已經變成這位偉大建築師在思想和行動上正處於生涯巔峰時期的明證。[26] 這張令人信服的影像暗示出，路康有能力讓聽眾欣喜若狂，然而這項經時間養成的完形似的本領，卻稀釋掉路康所追求的意義的複雜性，也讓人們小看了他那漫長生涯所累積出來的驚人廣度。這張影像儘管為人熟知，但還是引發了新的問題：路康暗示了何種運動，以及他的幾何學包含了哪些面向。

這張路康畫黑板的著名照片，描繪出一位工作中的偉大建築師，但路康很可能是在1913年當小學生時便學會如何在黑板上畫大圖，那時，他還一邊在費城的公立工業藝術學校念輔導班。該校校長泰德（J. Liberty Tadd），深知如何利用黑板畫大型的手繪圖案[27]，他把路康當成朋友，也是路康的良師。當費城在美國城市的第一波現代化浪潮中以工業領袖身分嶄露頭角的時候，路康也開始接受教育，並在賓州大學保羅・克雷（Paul Cret）的指導下達到他學習生涯的最高潮。由於路康的年輕歲月是在工業藝術學校和平面素描俱樂部（Graphic Sketch Club）這類免費公立機構度過，對他而言，克雷的衝擊明確而強烈。克雷教導他，新的建物和新的社會方案需要一種新的建築，而他相信，「現代民主政治必然會實現它自身

[26] 在史卡利的導論裡，收錄了好幾幅康在黑板上畫畫的照片，參見*What Will Be*。

[27] Brownlee and DeLong, *In the Realm of Architecture*, p. 20.

要表達的建築。」[28] 在克雷的影響下，賓州大學的課程集中在都市規劃和美術設計。路康從未拋棄這些基礎。

1951年後，路康的一系列作品都展現出古典穩定性和紀念性的特色——這是路康所接受的巴黎美術學校（Beaux-Art）訓練的成果——同時也受到克雷所呼籲的民主建築新形式的塑造。然而這些作品的尺度特質，特別是那些把幾何融入結構的特色，為他的古典主義訓練注入了多元價值。路康的建築，以及將所有成分組合起來的幾何形式，發展出一種向量性的運動類型，從歷史的角度來看，這點或許和他與情人安婷（Anne Tyng）的合作有關。但是在這個脈絡下，我們也可以說，它代表了路康對新經濟的外推規模和加速的對數成長的回應。儘管路康後期對於幾何學的關注，的確意味著在他追求新紀念性的過程中，他選擇把獎項頒給「結構理性主義」和「建築原理的表現」，不過這項選擇，並未使他的社會政治關懷相形失色——路康在戰前和奧斯卡・史托諾羅夫（Oscar Stonorov）共同完成的住宅方案，就是以社會政治關懷做為註冊商標。路康解除他和史托諾羅夫的合夥關係、朝向紀念性建築發展的時間，正好和剛浮現的新經濟和新貿易理念同步，而這些理念的特質和機制正是承繼了後布雷頓森林時代的權威。

[28] Ibid., p. 21.

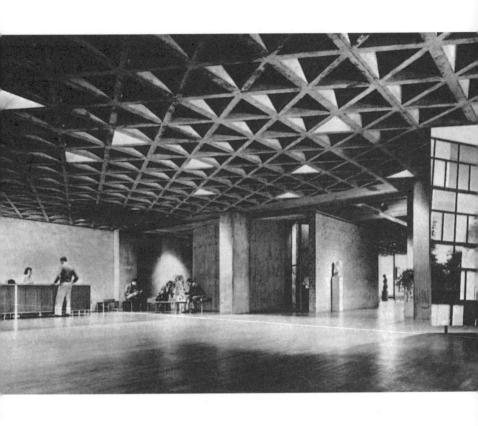

二十七年
Twenty-seven Years

路康建築生涯的第一個二十七年,都投注在設計與營造公共資助的住宅方案。然而1951年後,路康改變了方向,開始投入建築物的經濟學;這次更換跑道,也將他的焦點從住宅和宣導轉移到紀念性的機構建築。路康卸下政治角色,不再擔任聯邦當局和無數地方政府的住宅顧問,轉而接受機構客戶的贊助,成為執業建築師,這些客戶想要的,是建築大師的才華。隨著二次大戰步入尾聲,路康也規劃出一套方法,試圖將建築的特質注入到社會機制當中,這個即將來臨的社會,將以史無前例的程度跟隨由經濟發展所主導的走向。戰前佔了路康最大量業務的住宅計畫,是加法性的,也就是住宅單位與住宅單位的靜態組合;集合住宅的形式只是由個別住宅聚集而成。戰後時期,路康並未放棄他的方法學,只是不再運用於住宅上。他的公共建築將簡單的數學轉化為代數,為他的建築賦予指數性的特質,也就是一種形態成長和幾何演化,意味著一種更具韻律性的材料和結構發展。這種數字性的特質,讓路康可以參照人的尺度與構成元素,做為營建的基本單位,同時還能將繁殖或發酵的角色指派給這些異質元素,利用它們完成統合的整體。在諸如耶魯大學美術館(Yale University Art Gallery, 1951)、與安婷一起建造的城市塔(City Tower, 1952-57)、理查醫學研究中心(Richards Medical Research Building, 1957-65)和金貝爾美術館(Kimbell Art Museum)等作品中,路康都展現出結構幾何的傾向,在加法和指數軸線內發展結構。這些順應局勢發展出來的結構,代表了數字、距離和尺度的剝離,將笛卡兒那種本質固定的幾何,轉化成代數上的等式,或說得更正確一點,轉化成分析幾何。這種幾何將成為路康日後生涯的本質基礎。

出生於1901年的路康，經歷過1929年的大蕭條和二次大戰期間與戰後的新經濟。根據史考利（Vincent Scully）的説法，路康「活過他人生的前五十年，沒做出任何特殊成就」。[29] 史考利的説法是為了顯示路康的精神，顯示他堅定的信仰和決心，但這段評論也清楚指出，設計這行真正了解路康早年生涯的人有多稀少，以及路康這兩個階段的作品多麼截然不同卻又維持一種極親密的連結。〈紀念性〉一文的出版時間，正好達上美國開始證明（有大量黃金剩餘作擔保的）經濟力量可以當成戰爭的工具。路康1951年後的作品以精采動人的建材配置確保了它們的價值，並呼應他1944年那篇召喚建築象徵與精神價值的文章。在〈紀念性〉一文刊出前一年，基提恩、瑟特和雷捷三人於紐約碰面，討論重新導正現代建築的走

29 Scully, *What Will Be*, p. 284.

向與關懷。他們想要把現代主義的能量從「家居建築和私人藝術的領域」帶向機構建築的領域,因為後者可以滿足「人類渴望將集體力量轉譯成象徵」[30] 的永恆需求。

1944年,當美國決定讓政府的國家政策跟隨經濟創新的腳步,並因此穩坐世界經濟與政治超強寶座的同時,路康仍牢牢堅守他畢生的信念,繼續追尋建築在公民用途和精神面上的種種可能性。1944年後,隨著國際之間開始努力促成布雷頓森林條約,路康也開始有系統地闡述一種新建築,以便在不受疆界限制的新興全球經濟的自治環境中,維持個人的主導性。戰後經濟系統的驚人規模,就算不是史無前例,至少在它的全能性和權威性上也是無與倫比。路康的建築一方面與戰後的經濟趨勢齊頭平行,但在這麼做的同時,卻也挑戰了這些趨勢在建構市民生活上的權威。路康的建築發展出一種數學,可以和資本追求剩餘價值的功能彼此呼應。

30 Brownlee and DeLong, *In the Realm of Architecture*, p. 42.

兩股運動／快和慢：擺線
Two Movements / Fast and Slow : The Cycloid

路康在渥斯堡（Fort Worth）金貝爾美術館所採用的擺線，堪稱他在幾何學上的終極範例；這條擺線意味著，這棟建築的尺度配置是由快慢運動的變動比率所決定。根據班迺迪克（Michael Benedikt）的說法，構成這座美術館的板殼形式是源自「滾盤上任一點在空中形成的曲線」。[31] 當一個圓沿著一條基線滾動時，圓周上的任一點所畫出的輪廓，就是它的擺線。雖然圓是以等速滾動，但圓周上的點卻是以不同的距離和速度相對於基線移動。事實上，擺線是一種簡單但具有多重意義的幾何機器。它能同時產生一串連續尺度和不同的比例，當兩者結合在一起，就營造出紀念性的感覺。此外，它還可以還原成兩個最基本的幾何形式：線和圓。擺線在運動中產生，同時描畫出點相對於基線的快速運動以及緩慢的倒轉動作。在金貝爾美術館一案中，路康企圖把這項機械運動包含在以羅馬式古典排列為基礎的紀念性形式當中。在他五十年的專業生涯中，路康始終維持古典主義的傾向，但對於古典主義的尺度以及他如何想像古典主義對新興國家的陳述方式，在這幾年卻有了深刻的轉變。路康賦予金貝爾字面上的動與本質上的靜，創造出結合了永恆靜止和機械運動的建築。

[31] Michael Benedikt, Deconstructing the Kimball (New York: SITES/Lumen Books, 1991), p. 65.

遺贈
Survived

路康在剩餘的歲月裡工作得非常積極，希望能按照公領域的特權來確保建築實踐的可能性。路康早年的顧客幾乎都是公家機構，偶爾，他和合夥人史托諾羅夫也會捲入勞工組織和私人企業之間的爭端。路康曾經合作過的公家單位包括：費城市建築師（City Architect of Philadelphia）、金融重建公司（Reconstruction Finance Corporation）之類的聯邦單位、公共工程管理局（Public Works Administration）、自耕自足農場局（Division of Subsistence Homesteads）、移民安置管理局（Resettlement Administration）、東北費城住宅公司（Northeast Philadelphia Housing Corporation）、費城都市計畫委員會（City Planning Commission of Philadelphia），以及國際女裝工人工會（International Ladies Garment Workers Union）等勞工組織。美國住宅管理局（United States Housing Authority）、費城住宅聯合會（Philadelphia Housing Guild），時尚針織品工會（Fashioned Hosiery Workers' Union），勞工住宅聯盟（Labor Housing Conference），全美汽車工人聯合會（United Auto Workers），藝術、科學和專業獨立公民委員會（Independent Citizens Committee of the Arts, Sciences, and Professions）以及聯邦公共住宅局（Federal Public Housing Agency）都曾贊助過他的案子。路康的私人贊助者一直到他五十歲時才告出現，但打從他自賓州大學畢業一直到二次大戰最後那幾年，他的客戶始終不缺，總有一堆等在那裡。在他1924年大學畢業到1951年躋身為美國一線建築師這段期間，路康的案子幾乎毫無例外地全部集中在公共建築這個領域。

今日，儘管各新興政府採取用了各種新方法，但住宅問題依然存在。中國最近推出了新的抵押制度計畫，允許私人銷售先前的國有住宅；美國住房暨都市發展部也開始進行擴大頭期款擔保方案，此方案幾乎終結掉該部門長達五十年資助公共租賃屋的政策。倘或路康真的意識到美國戰後經濟的數值改變，並找到一種得以抵銷其強度的新建築，那麼，今日的建築需要什麼樣的尺度和矢量值，來將自己插入經濟學家高伯瑞（John Kenneth Galbraith）所謂的生產力量的「古典三位一體」：土地、勞工和資本。[32] 倘若，建築想要在企業管理的層次上扮演第四要素，去組織或經營另外三個面向的比例關係，那麼，它必須去尋求怎樣的新數值和新數字運動？路康的作品陳述了一則建築卓技與建築天才的故事，但我們也不該低估路康那顆迫切的靈魂與他的大器晚成所留給我們的影響。他的一生，以及他努力找尋正確形式的奮鬥，到最後，可能比他的作品更能對年輕建築師有所啟發。

[32] John Kenneth Galbraith, "Economics and Art," in *The Liberal Hour* (New York: Mentor Books, The New American Library of World Literature, Inc., 1964)., p. 53.

國家圖書館出版品預行編目資料

路康談光與影：給年輕人的建築設計思考 / 路康（Louis I. Kahn）、拉爾斯‧萊勒普（Lars Lerup）、麥可‧貝爾（Michael Bell）著；
吳莉君 譯 . － 二版 . － 臺北市：原點出版：大雁文化發行，2023.09
96面； 14.5 × 21 公分 譯自：Louis I. Kahn ： Conversations with Students
ISBN 978-626-7338-22-3（平裝）
1. 建築 2. 空間藝術 3. 光
920.1　　112011551

Louis I. Kahn：Conversations with Students
First published in the United States by Princeton Architectural Press
© 1998 by Princeton Architectural Press, all rights reserved
Complex Chinese translation copyright © 2010 by Uni-books, a division of AND Publishing Ltd.

路康談光與影【暢銷經典版】

給年輕人的建築設計思考
（原書名：光與影）

策　　劃　萊斯大學（Architecture at Rice）
作　　者　路康（Louis I. Kahn）、拉爾斯‧萊勒普（Lars Lerup）、麥可‧貝爾（Michael Bell）
譯　　者　吳莉君
執行編輯　葛雅茜
封面設計　王志弘、詹淑娟（二版調整）
內頁設計　三人制創

行銷企劃　王綬晨、邱紹溢、蔡佳妘
總 編 輯　葛雅茜
發 行 人　蘇拾平
出　　版　原點出版 Uni-Books
　　　　　地址：台北市105松山區復興北路333號11樓之4
　　　　　Facebook：Uni-Books原點出版
　　　　　Email：uni.books.now@gmail.com
　　　　　電話：02-2718-2001 傳真：02-2718-1258
發　　行　大雁文化事業股份有限公司
地　　址　台北市105松山區復興北路333號11樓之4
　　　　　24小時傳真服務：02-2718-1258
　　　　　讀者服務信箱：andbooks@andbooks.com.tw
　　　　　劃撥帳號：19983379 戶名：大雁文化事業股份有限公司
初 版 1刷　2010年4月
二 版 1刷　2023年9月
定價：350元
ISBN 978-626-7338-22-3（平裝）
ISBN 978-626-7338-19-3（EPUB）
版權所有‧翻印必究（Printed in Taiwan）
ALL RIGHTS RESERVED